經典碑帖全本放大

爨寶子碑

上海書畫出版社

晉故振威將軍建寧太守爨府君之墓

君諱寶子，字寶子，建寧同樂人也。君少稟瑰偉之質，長挺高邈之操，通曠清恪，發自天然。冰絜簡靜，道兼行葦。淳仁之德，戎晉歸仁。九壄唱於名邑，束帛集於閨庭。抽簪俟駕，朝野詠歌。州主簿、治中、別駕、舉秀才、本郡太守。寧寓顯默，物物得所。春秋廿三，寢疾喪官。莫不嗟痛，人百其躬。情慟發中，相與銘誄。休揚令終，永顯勿翦。其辭曰：

山嶽吐精，海誕陶光。穆穆君侯，震響鏘鏘。弱冠稱仁，詠歌朝鄉。在陰嘉和，處俗愻常。升堂問道，枕典席文。賞翫究矣，綪馬昌能。敷敷位士，枝葉五岳。不墜其緒，本邦志鄰。隆黃棠之蔭，保南岳不騫。自非金石，榮枯有常。幽潛玄壺，一遭始倡。攜手如何，不弔良圖。枯聖沒影命，不長自非。金石榮枯，有常幽潛。玄壺一遭，始倡攜手。

鴻漸羽儀，龍騰鳳翔。矯翮凌霄，江湖相忘。於穆不已，永維平素。如何不弔，殲我貞良。相與銘誄，休揚令終。顯相永維，平素感慟陳林。束脩渡矣。

顯張至人，無想江湖。相忘於穆，不已。嗚呼哀哉！隴墌顯相，永維平素，感慟陳林。束脩渡矣。

令名遐彰，� 銘斯詠。斯誄太亨四年歲在乙巳四月上旬立。

主簿楊磐、錄事孟慎、西曹陳勰、都督董徹、省事陳奴、書佐李仿、書佐劉兒、干吏任升、干吏毛禮、小吏楊利、威儀王氏。

碑在郡南七十里楊旗田，乾隆戊戌出土，時道志載而不詳近重修南安縣署，得移置城中武侯祠，而乙巳元年壬寅復元興三年乙巳歲安，知為二石，此碑尤完好顧其邑之人共貴重之，題□固有晬嵝峽，碑為隸中第一石也。

君諱寶子字寶
子建寧同樂人
也君少稟瓌偉

之質長抱高邈
之操通曠清恪
發自天然冰潔

簡靜道慕行葦
淳擇之德戎晉
歸仁九皋唱於

名褍束帛集於
閭庭獨眷矦駕
朝野詠歌州主

嗟痛火百其躬

情慟破中相與
銘誄休揚令終
永顯勿翦其辭

曰
山嶽吐精海誕
階光緯稷若侯

宸寶珺弱冠
稱仁詠歌朝廟
在陰嘉和慶側

源芳宣宇毅刃
追得其瑤馨道
循烈耀与雲揚

顏張至人無想

同瑤周導絆馬

昌能毅敔位未
之緒遂啓本郡
志鄞方熙道隆

黃裳當保南岳
不騫不崩夏車
不永一遺始倡

如何不弔渧孔
自良曰柜聖姿
穆俞不長自非

金石榮柘有常
幽潛玄宮攜手

斯詠庶存甘棠

嗚呼哀哉
太亨四年歲在
乙巳四月上旬立

王簿楊磐錄事
孟慎西曹陳勤
都督文礼都督

董徹省事陳奴
省事楊磐書佐
李仿書佐劉兕

威儀王
毛礼小吏楊利
軒吏任升軒吏

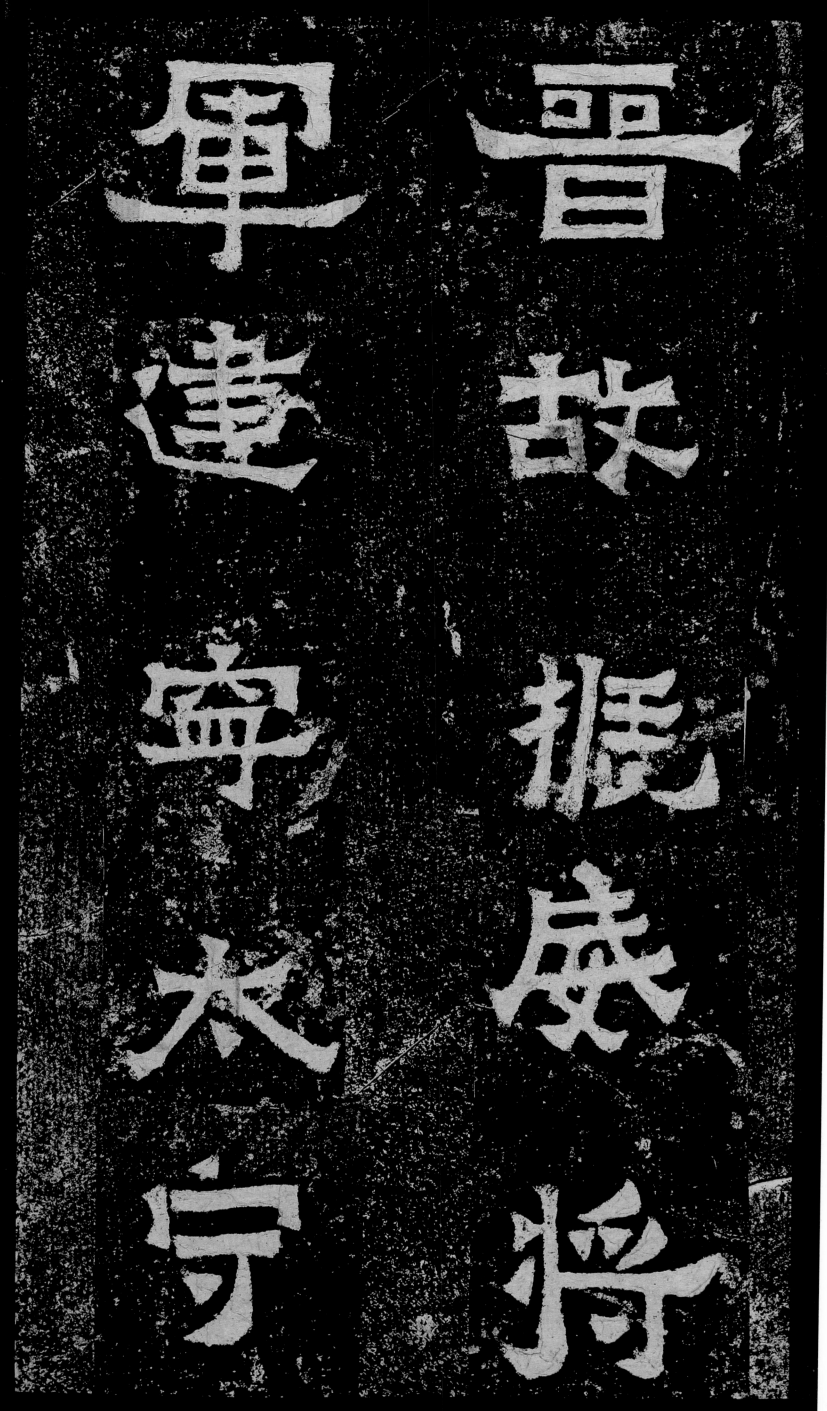

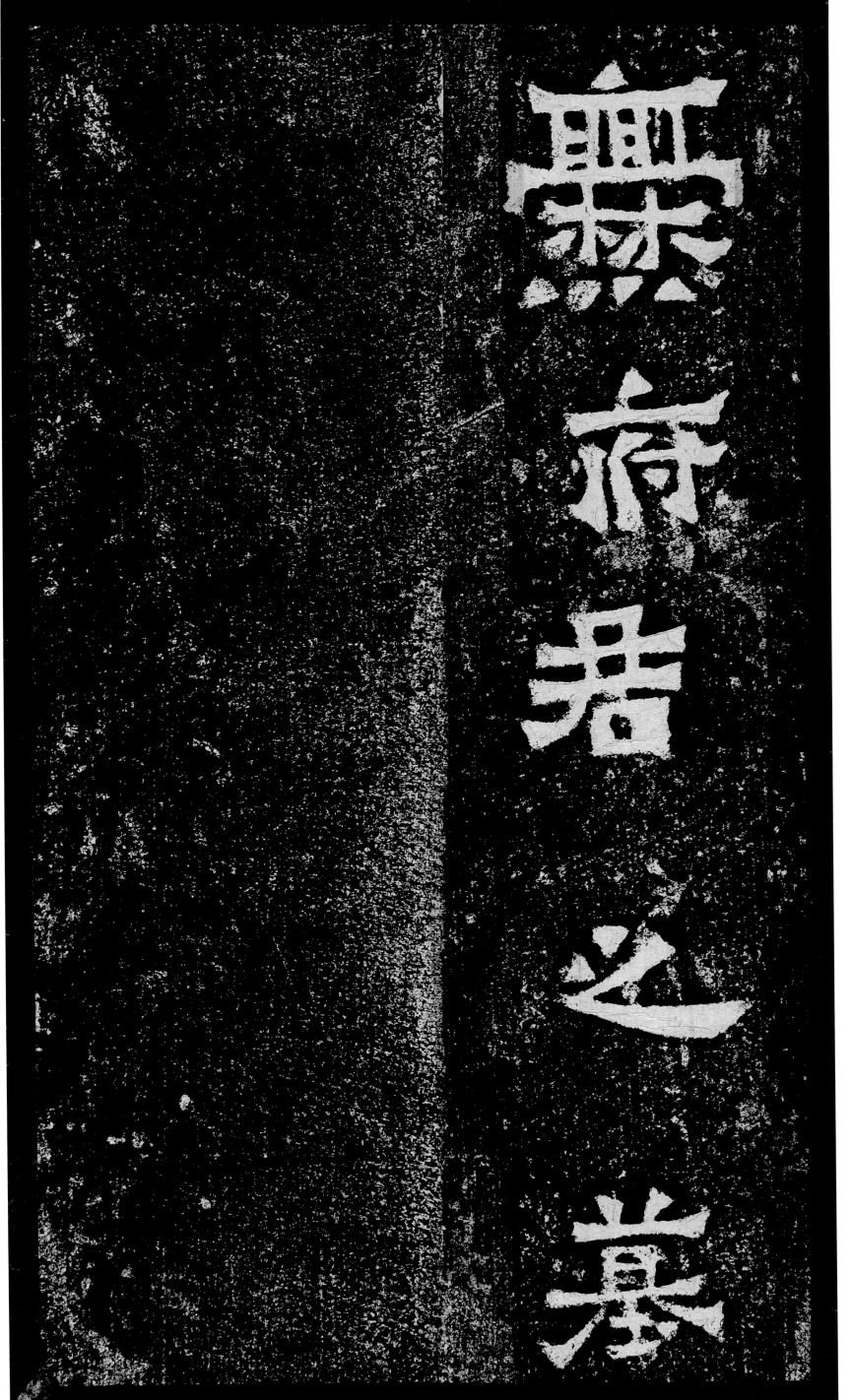

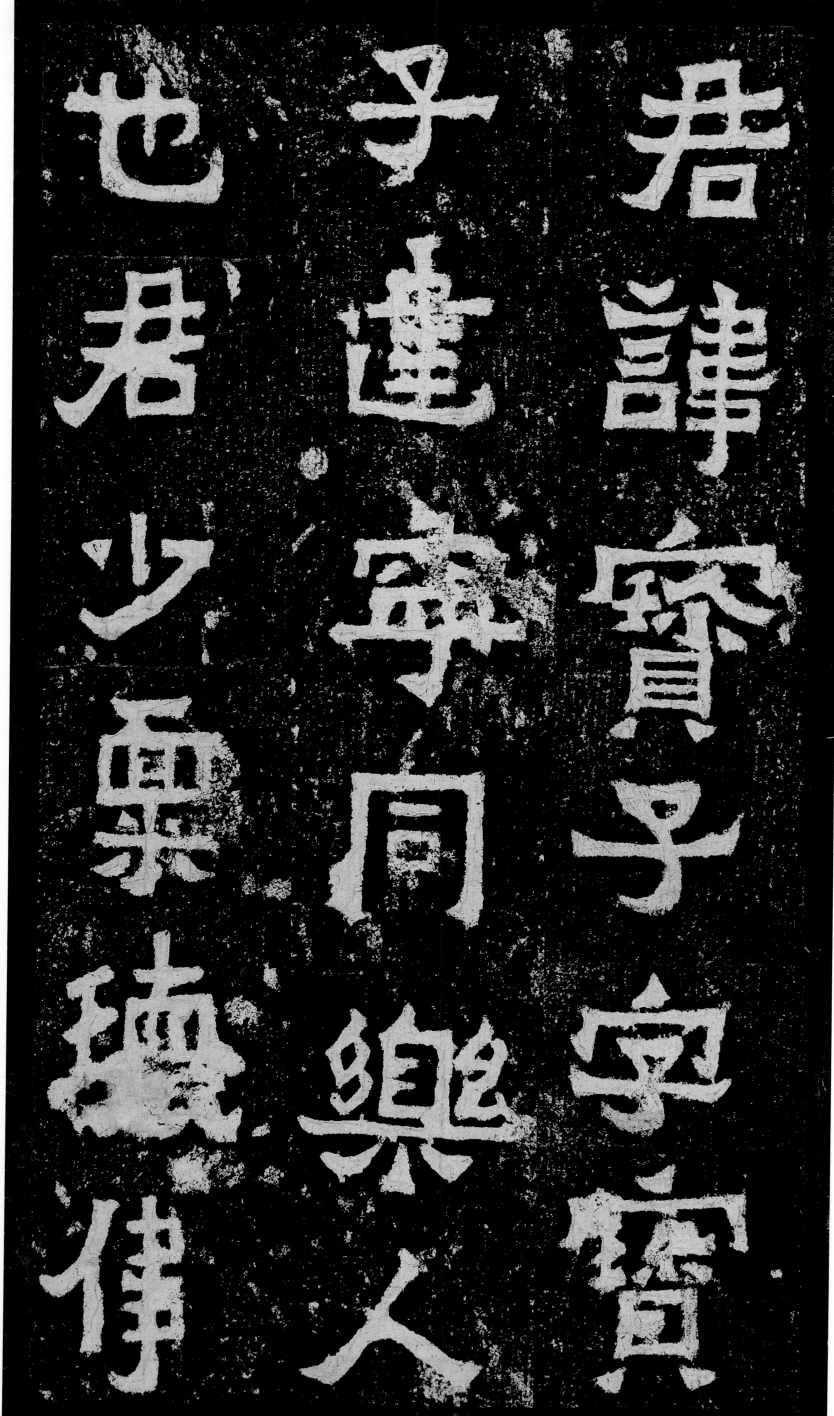

君諱寶子字寶

子遭寧同與人

也君少稟瓌偉

【碑文】君諱寶子，字寶〔子〕，建寧同樂人〔也〕。君少稟瓌偉

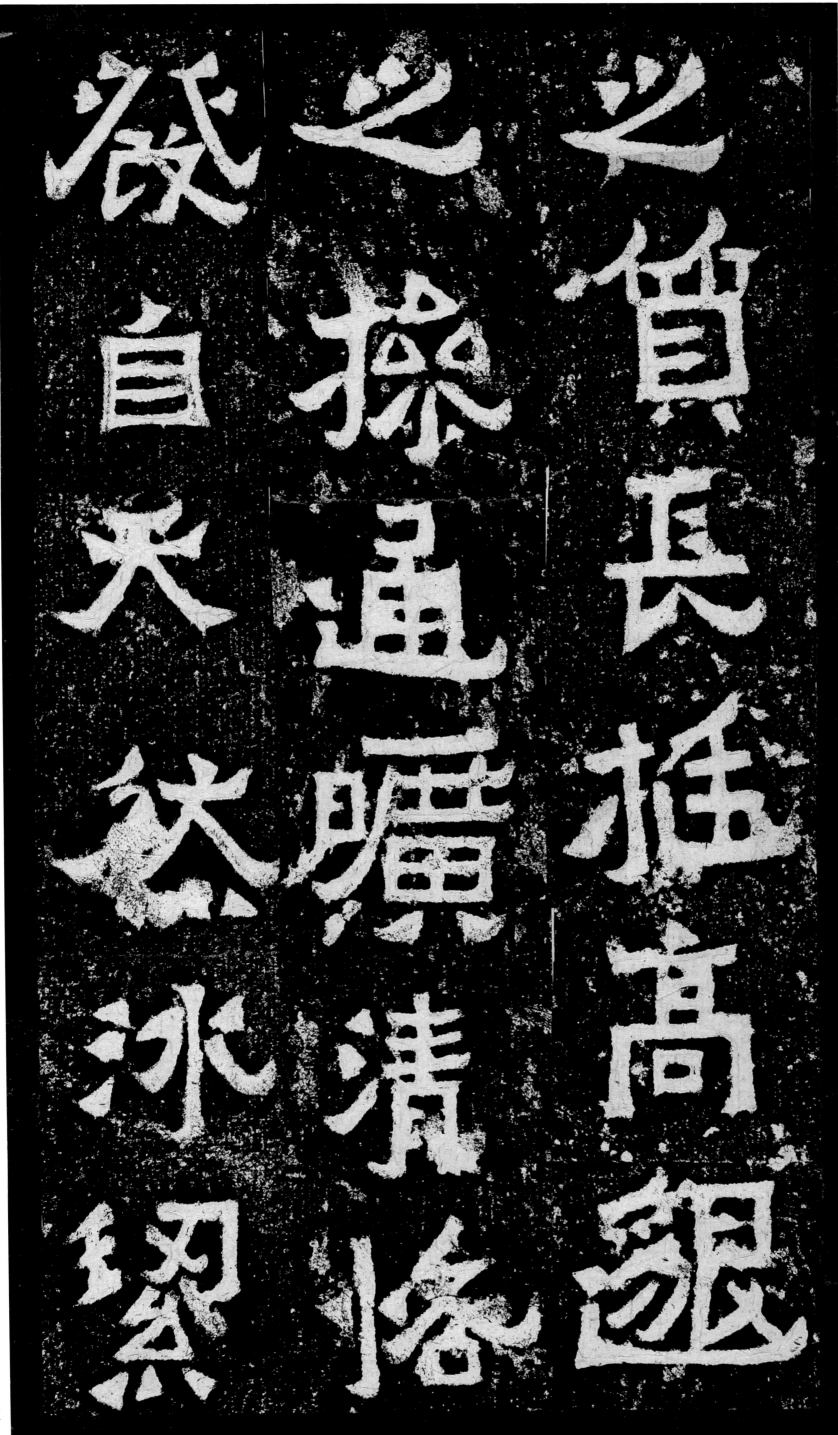

之質，長挺高邈／之操。通曠清恪，／發自天然；冰潔／

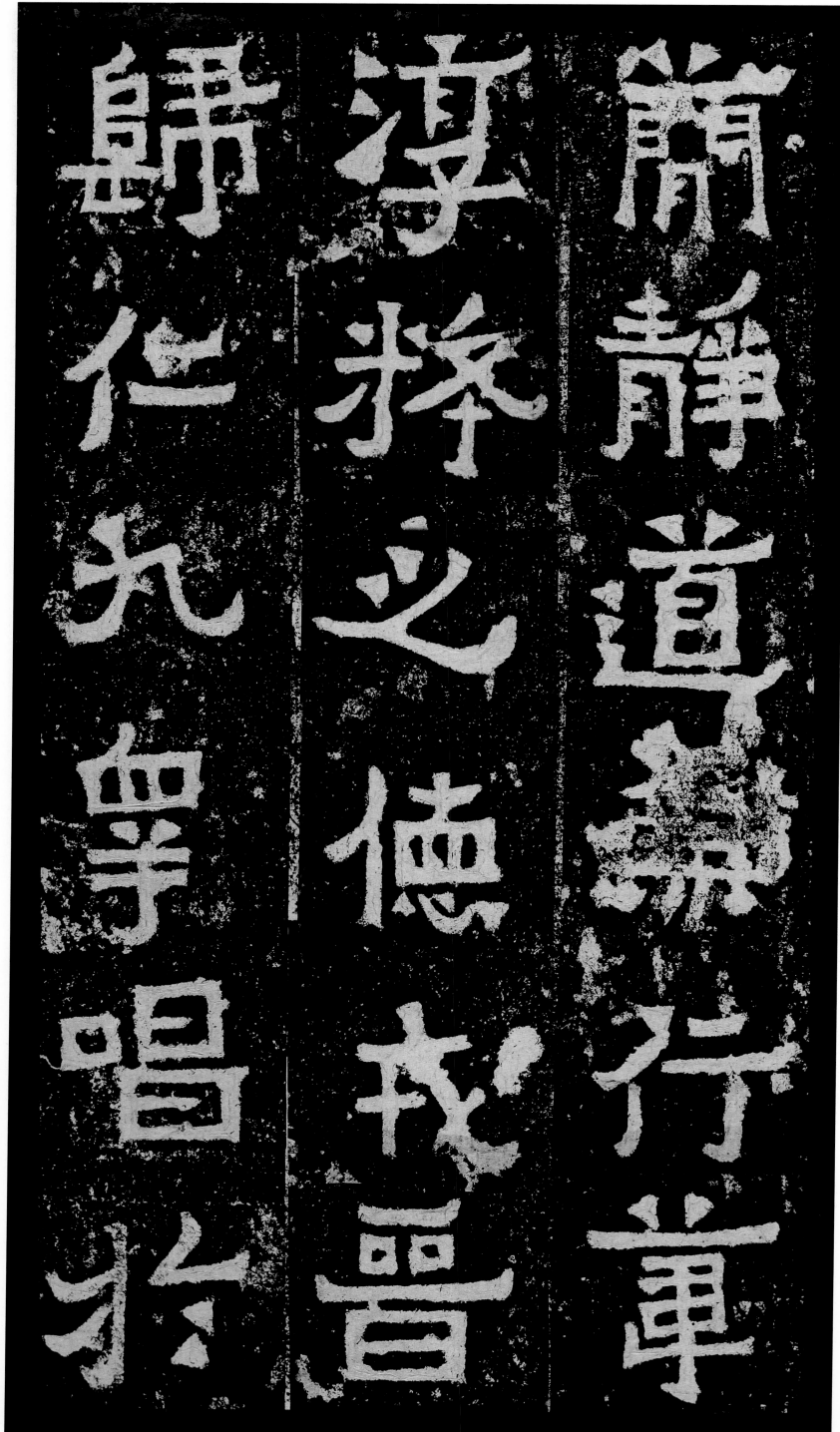

蕳靜道兼行

淳將之德

歸仁九皋唱

簡靜，道兼行葦。｜淳粹之德，戎晉｜歸仁。九皋唱於｜

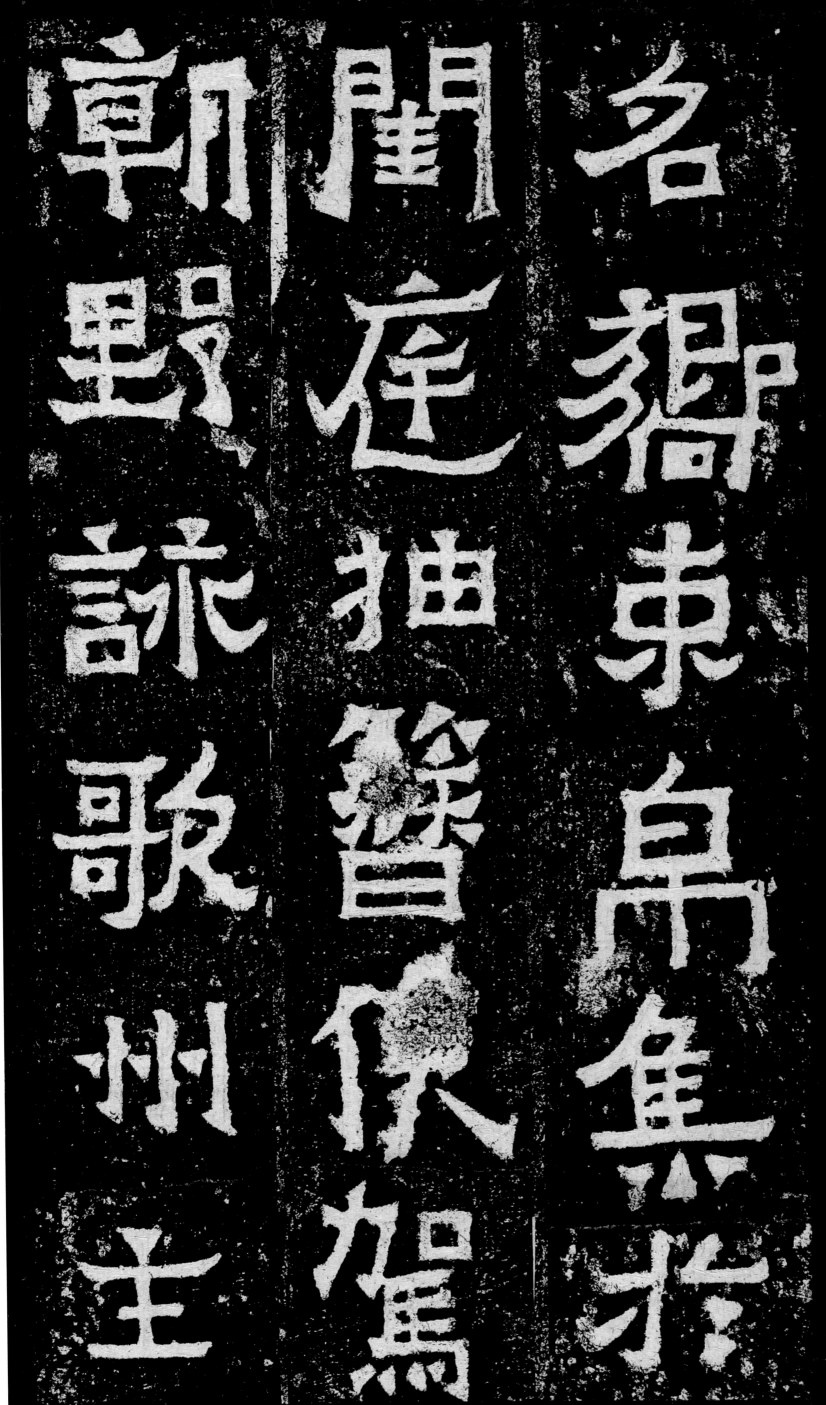

名嚮，束帛集於／閨庭。抽簪俟駕，／朝野詠歌。州主／

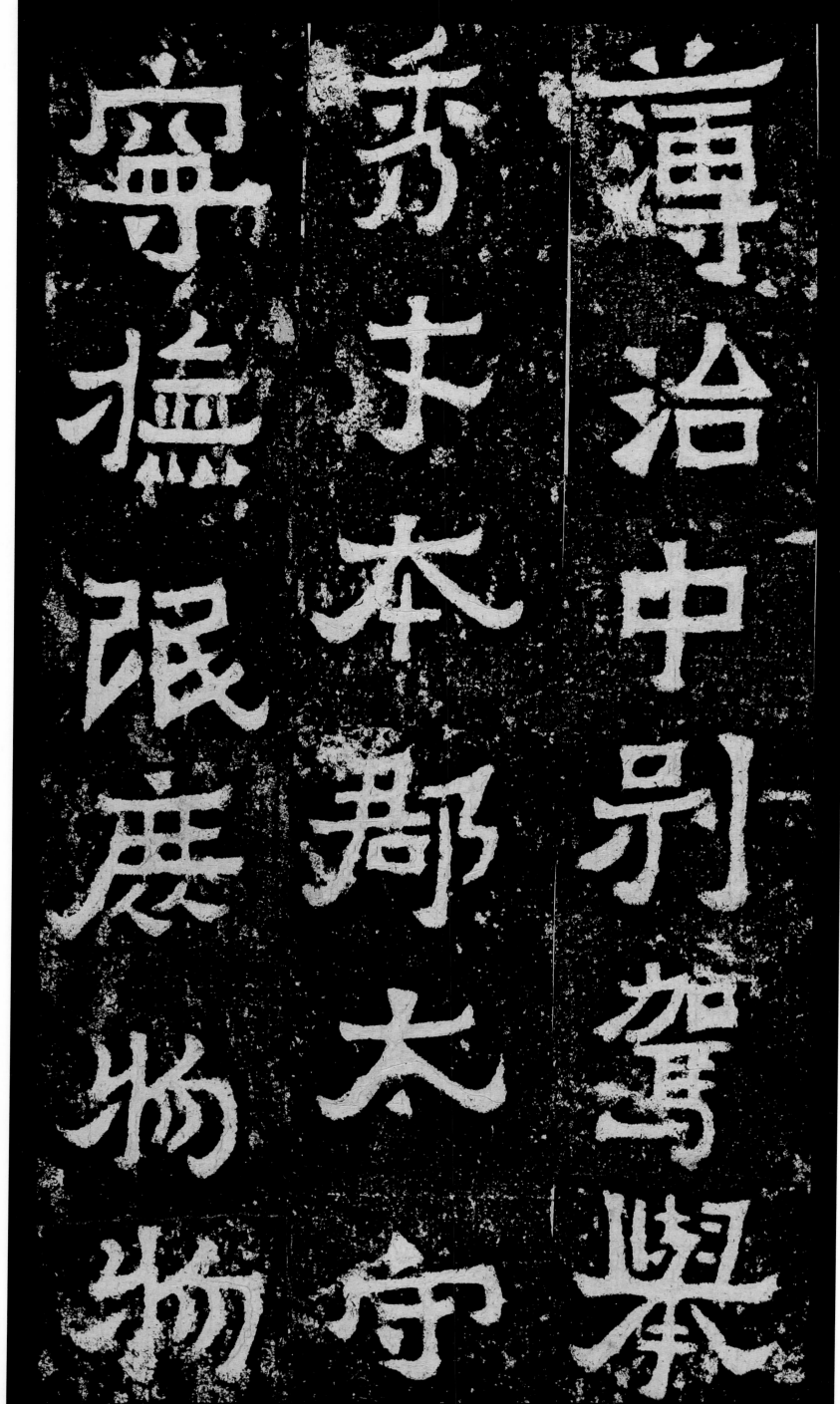

簿、治中、別駕、舉一秀才、本郡太守，一寧撫珉庶、物物一

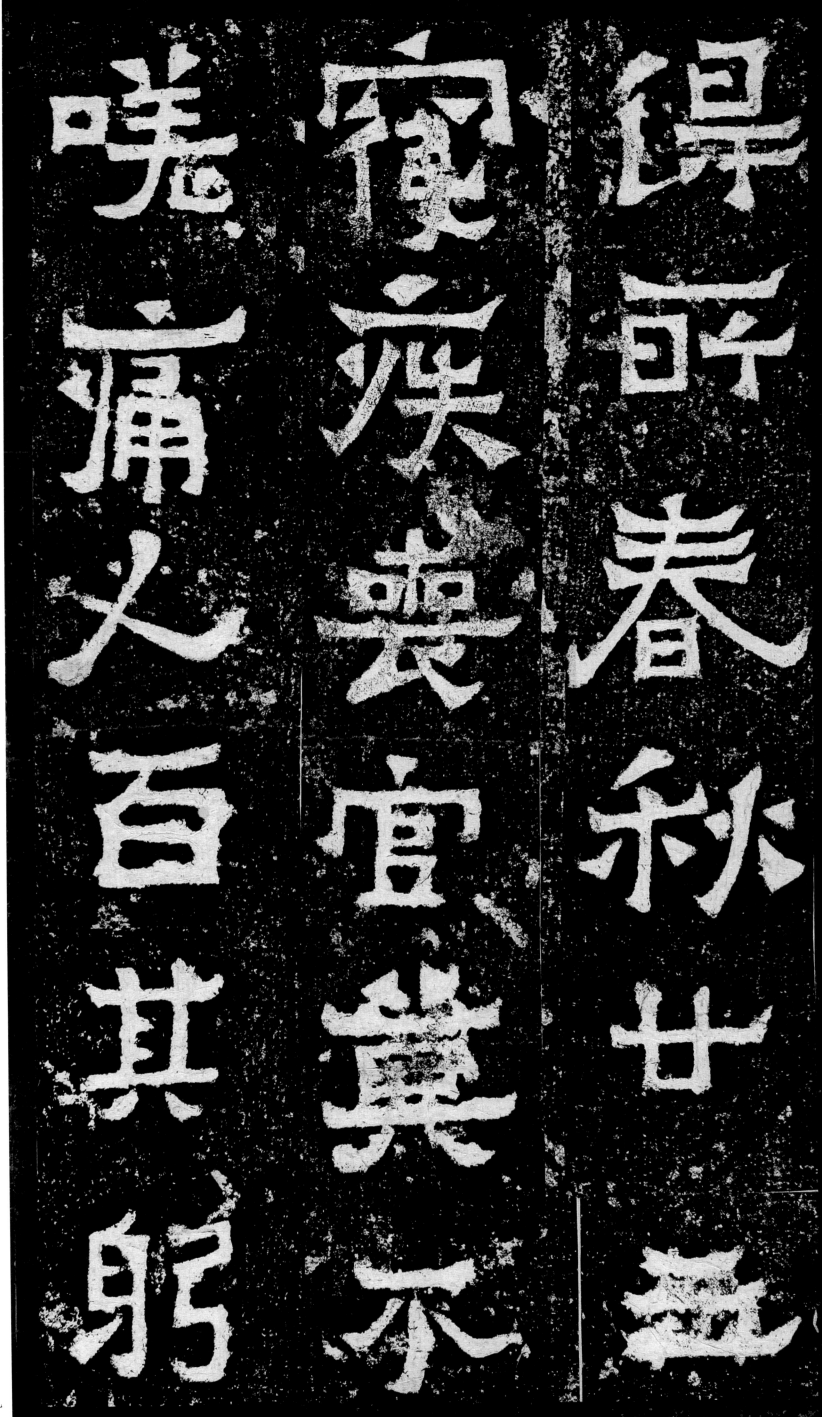

得所。春秋廿三，／寢疾喪官。莫不／嗟痛，人百其躬。／

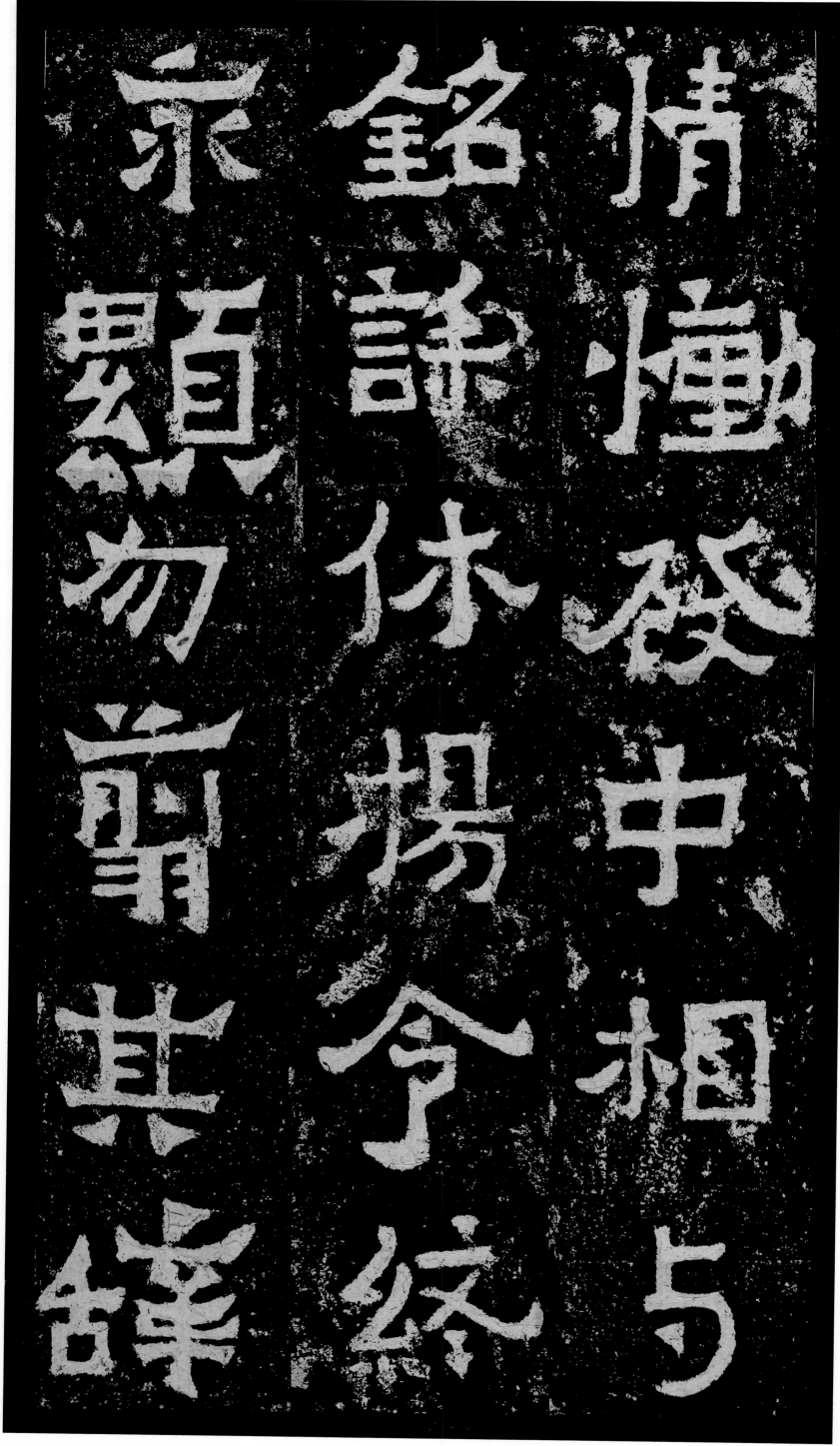

情慟發中，相與/銘誄。休揚令終，/永顯勿翦。其辭/

曰：〔山嶽吐精，海誕〕階光。穆穆君侯，〔

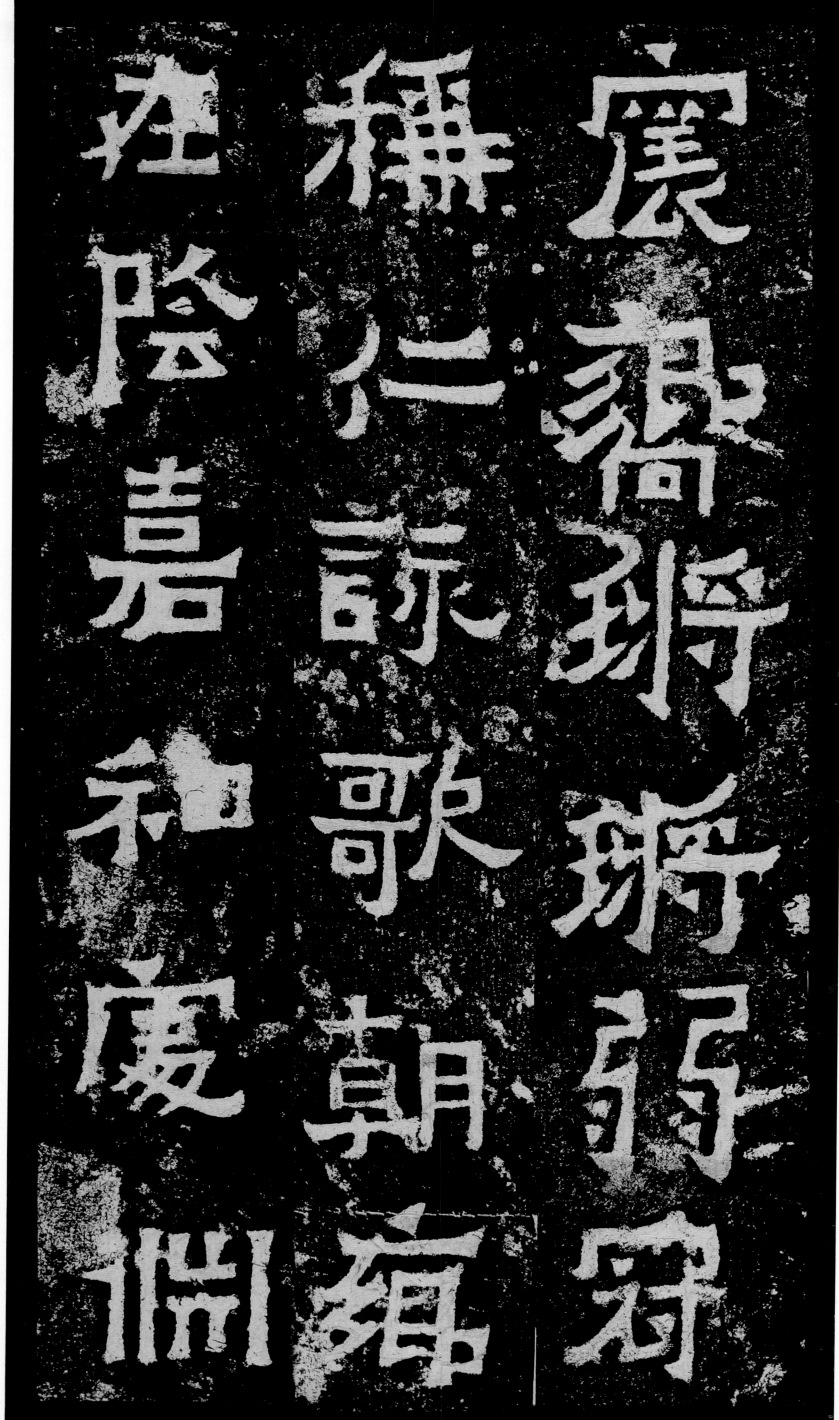

震響鏘鏘。弱冠│稱仁，詠歌朝鄉。│在陰嘉和，處淵│

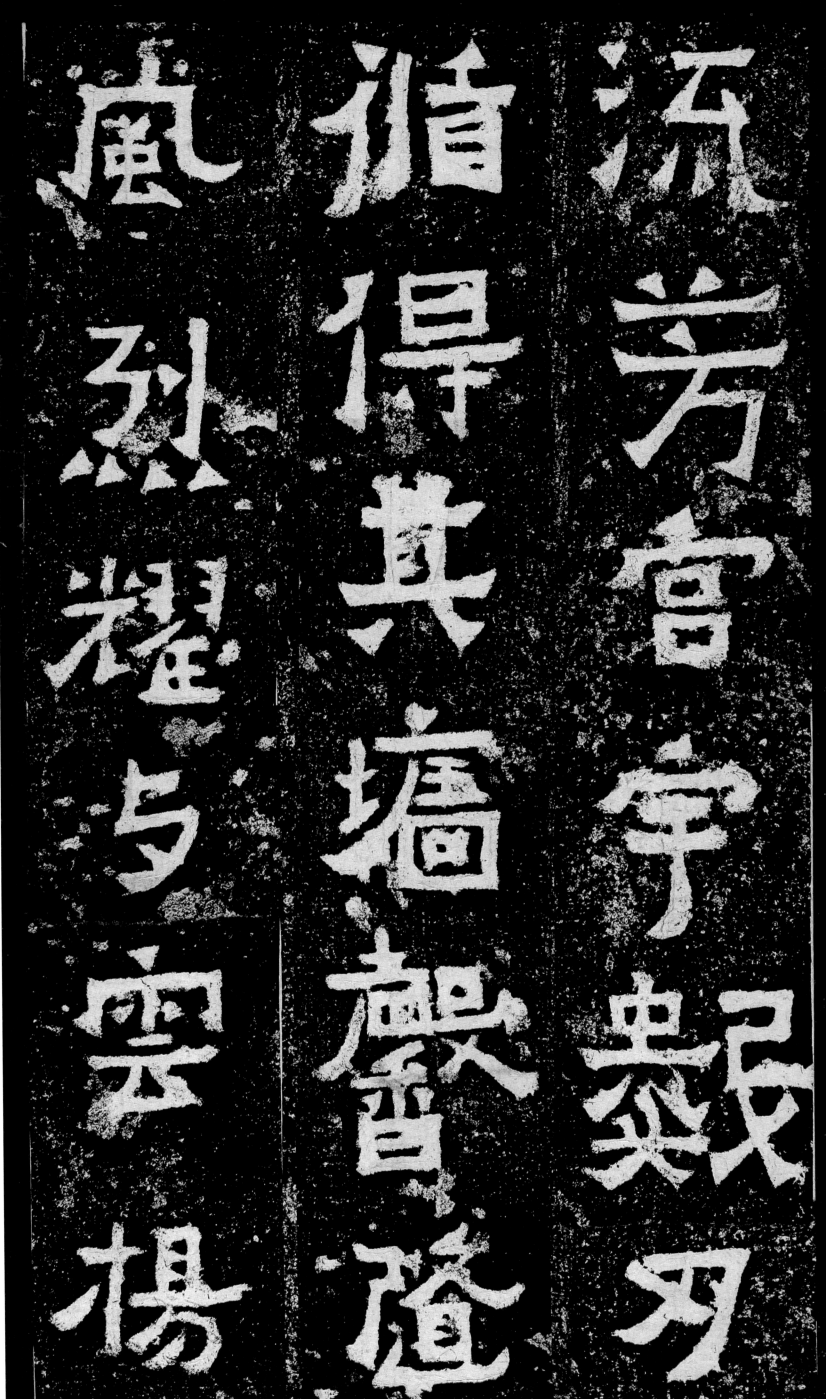

流芳。宮宇數刃，／循得其墙。馨隨／風烈，耀與雲揚。／

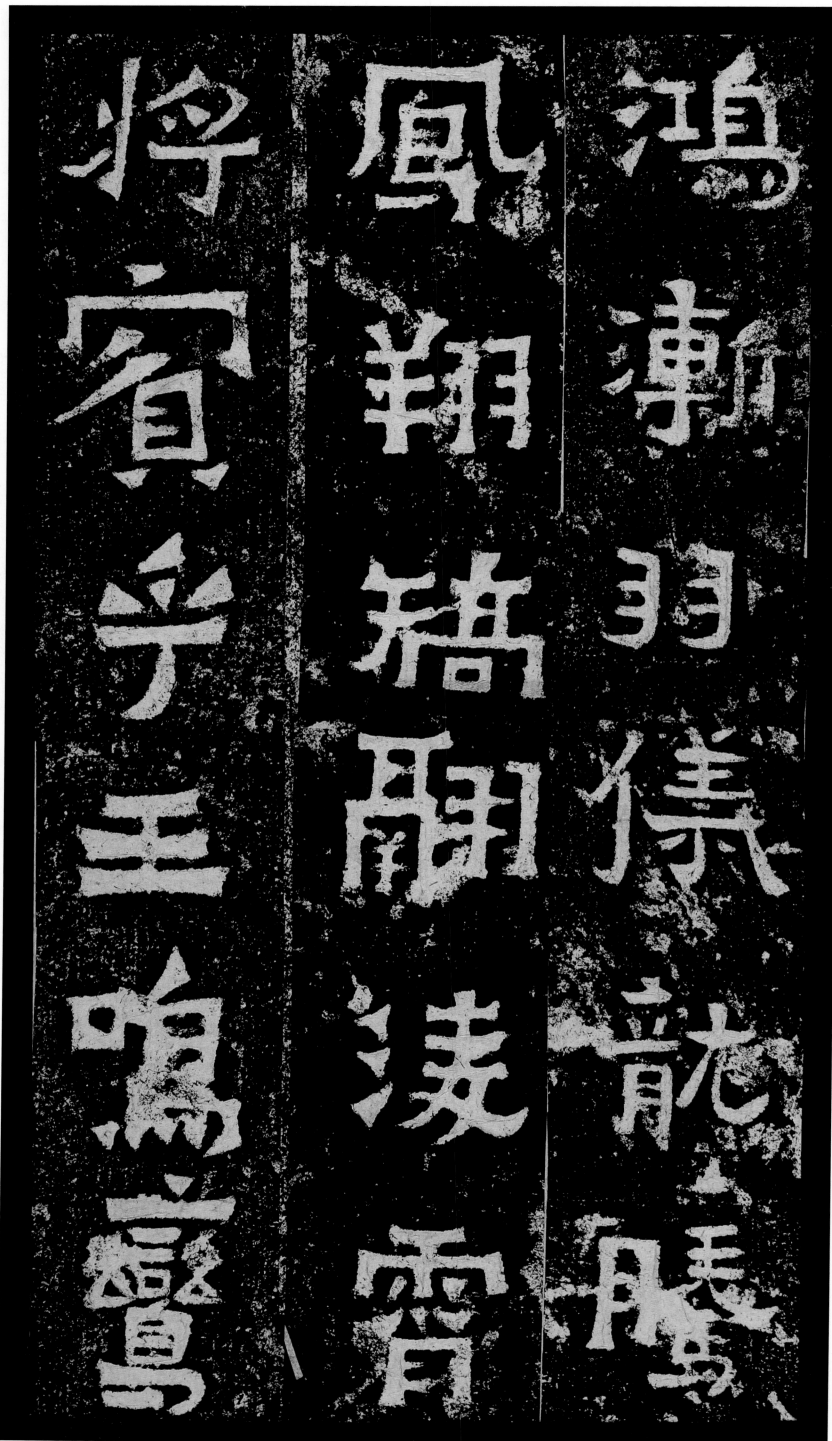

鴻漸羽儀，龍騰／鳳翔。矯翮凌霄，／將賓乎王。鳴鸞／

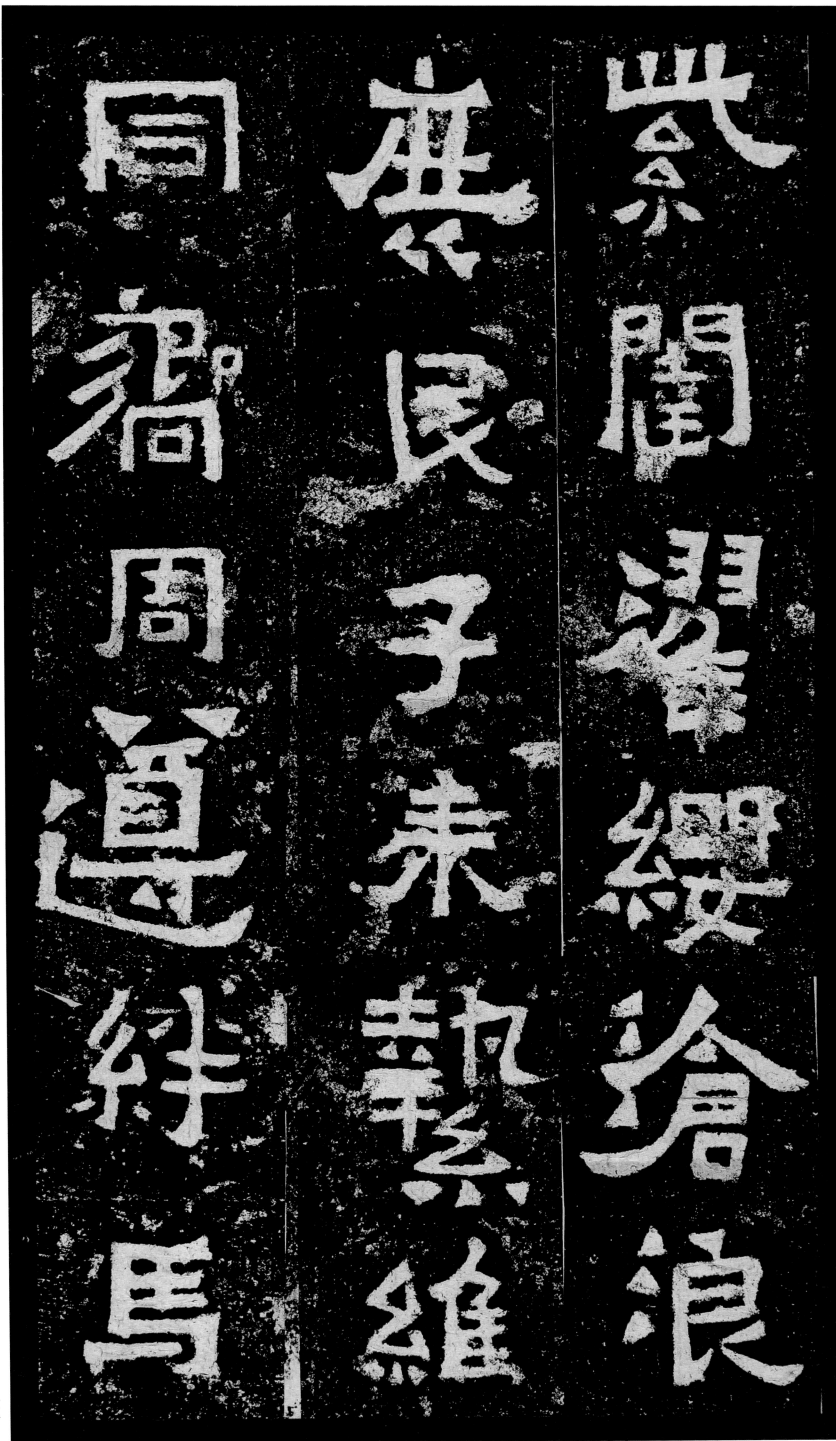

紫闥，濯纓滄浪。／庶民子來，縶維／同氉。周遵絆馬，／

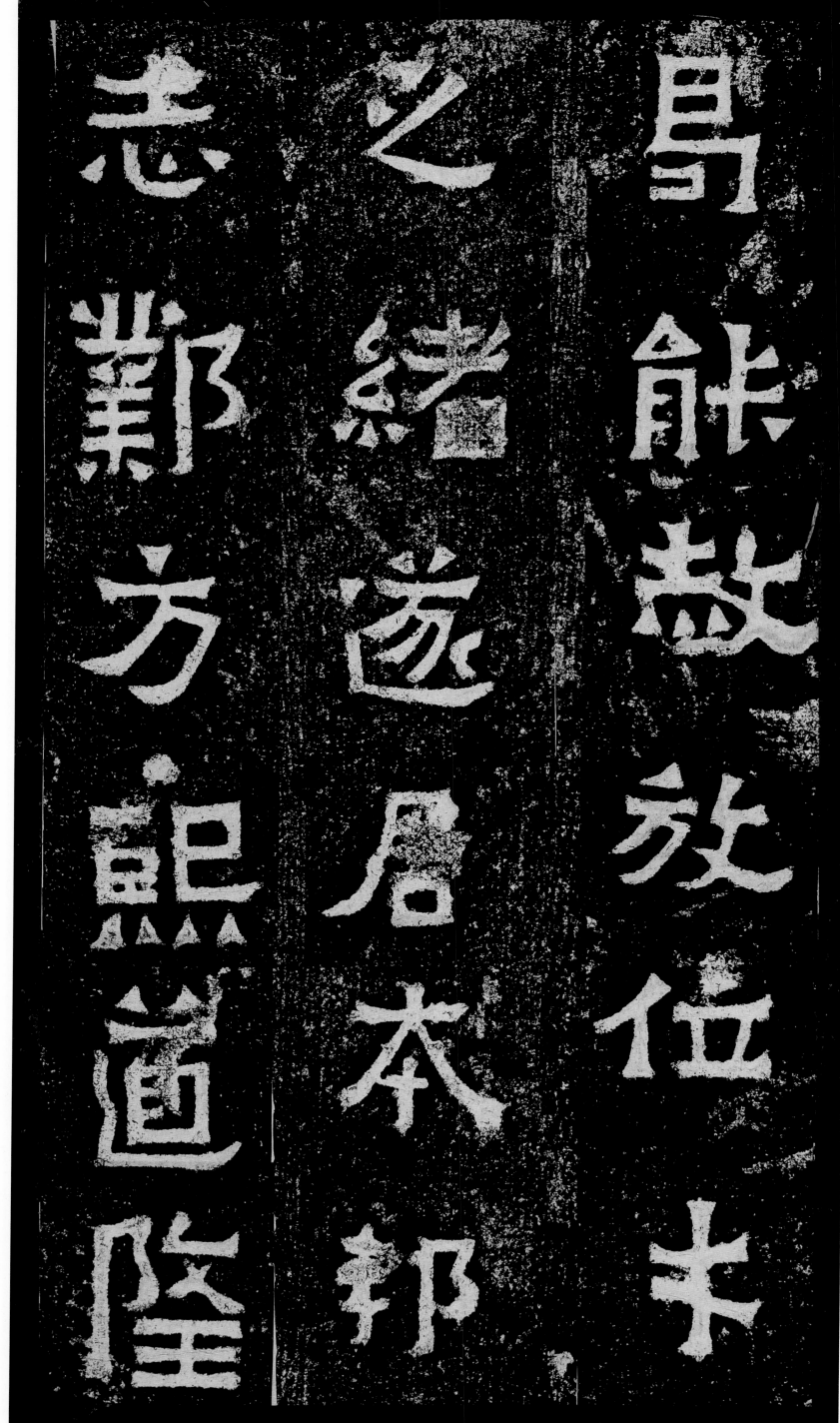

昌能故敒位本

兄乏緒逮居本邦

志鄭方熙道隆

曷能敕放。位才□之緒，遂居本邦。□志鄭方熙，道隆□

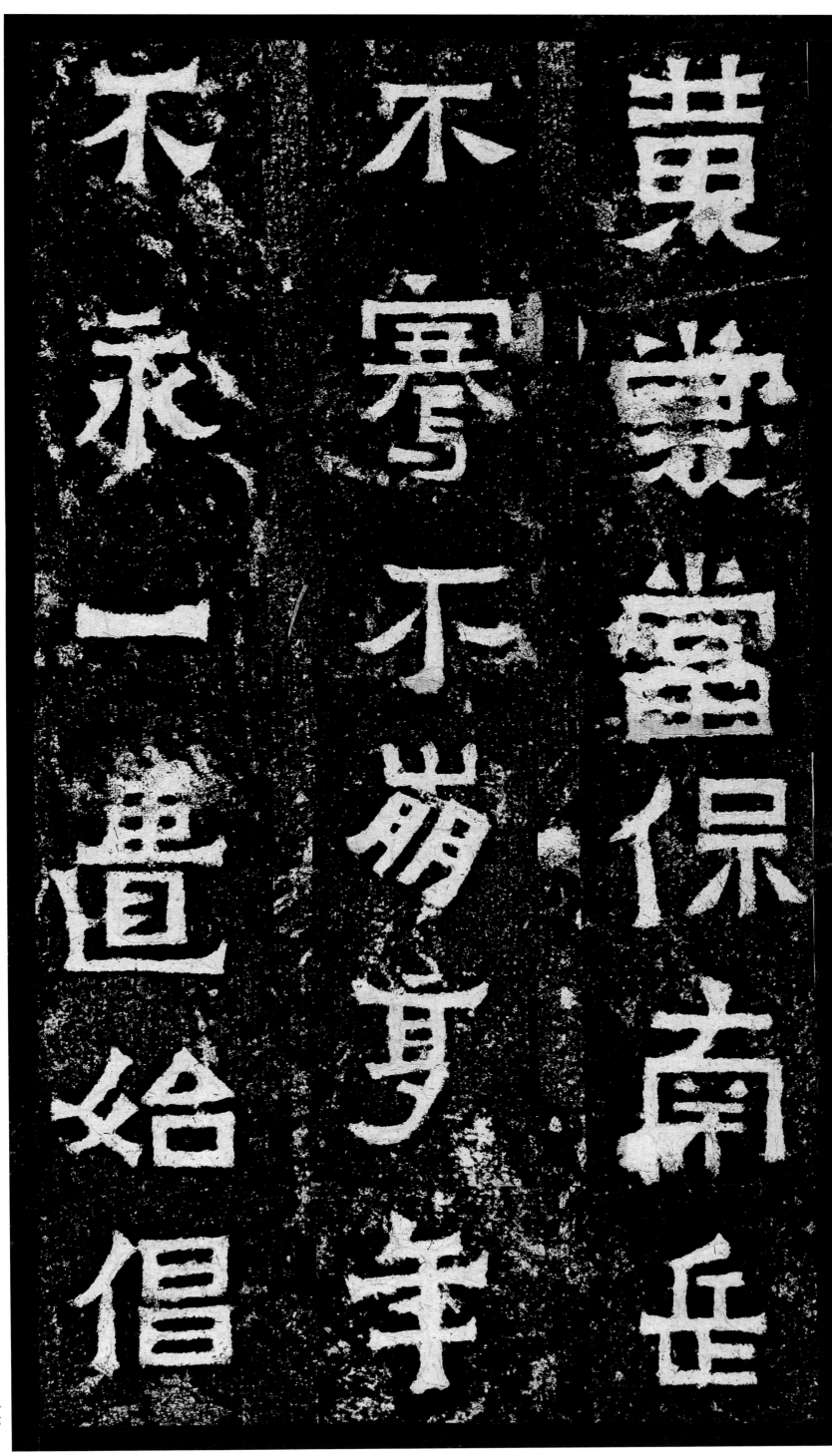

黄裳。當保南岳，一不騫不崩。享年一不永，一匱始倡。

如何不弔，懺我〔貞良。回柏聖姿，〕影命不長。自非〔

金石，榮枯有常。／幽潛玄宮，携手／顏張。至人無想，／

江
湖
相
忘
於
穆

不
已
肅
雍
顯
相

永
惟
平
素
感
慟

懍慷林宗没矣
令名遐彰要銘
斯誄庶存甘棠

懍慷。林宗没矣，／令名遐彰。爰銘／斯誄，庶存甘棠。／

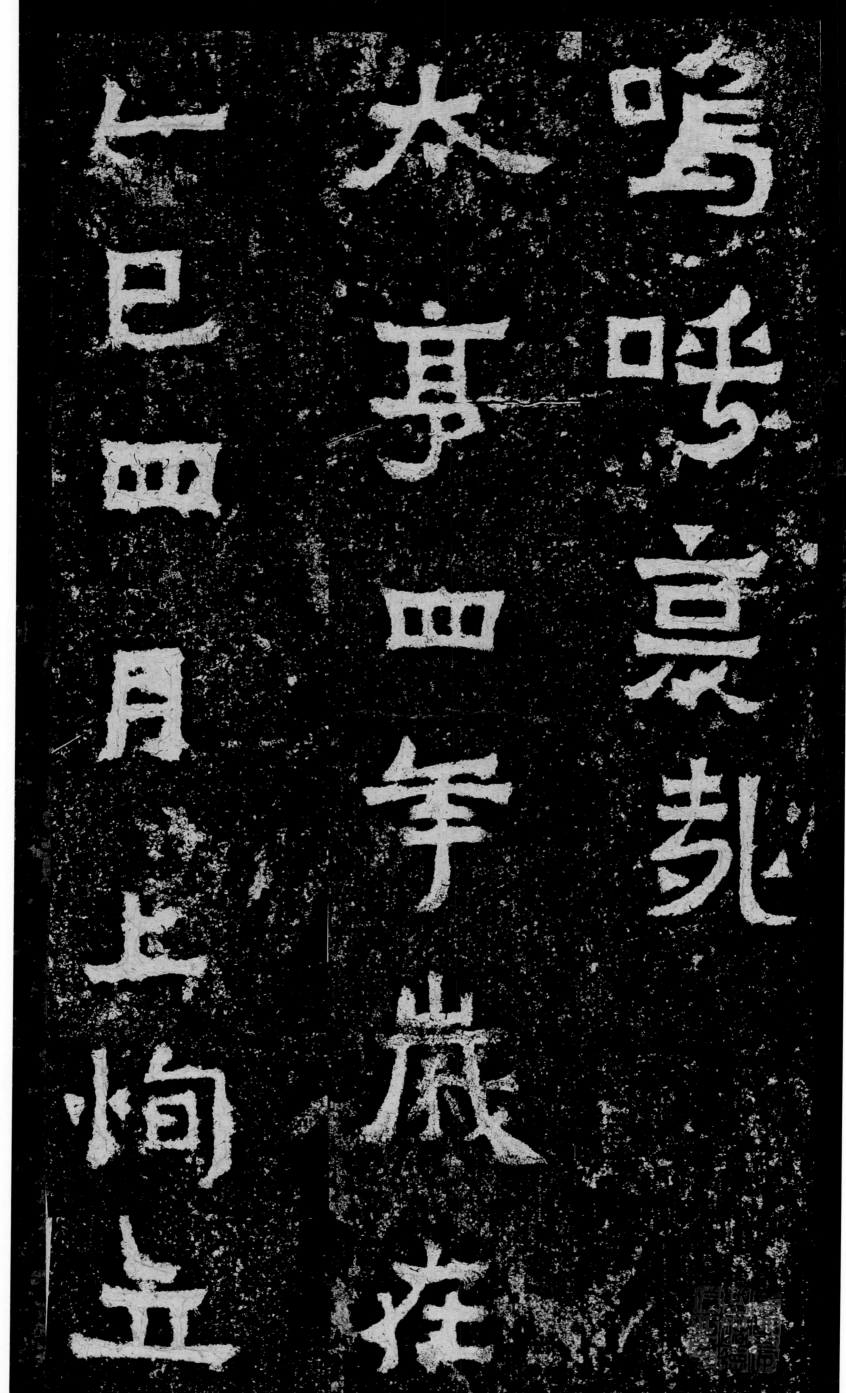

嗚呼哀哉！／太亨四年，歲在／乙巳，四月上恂立。／

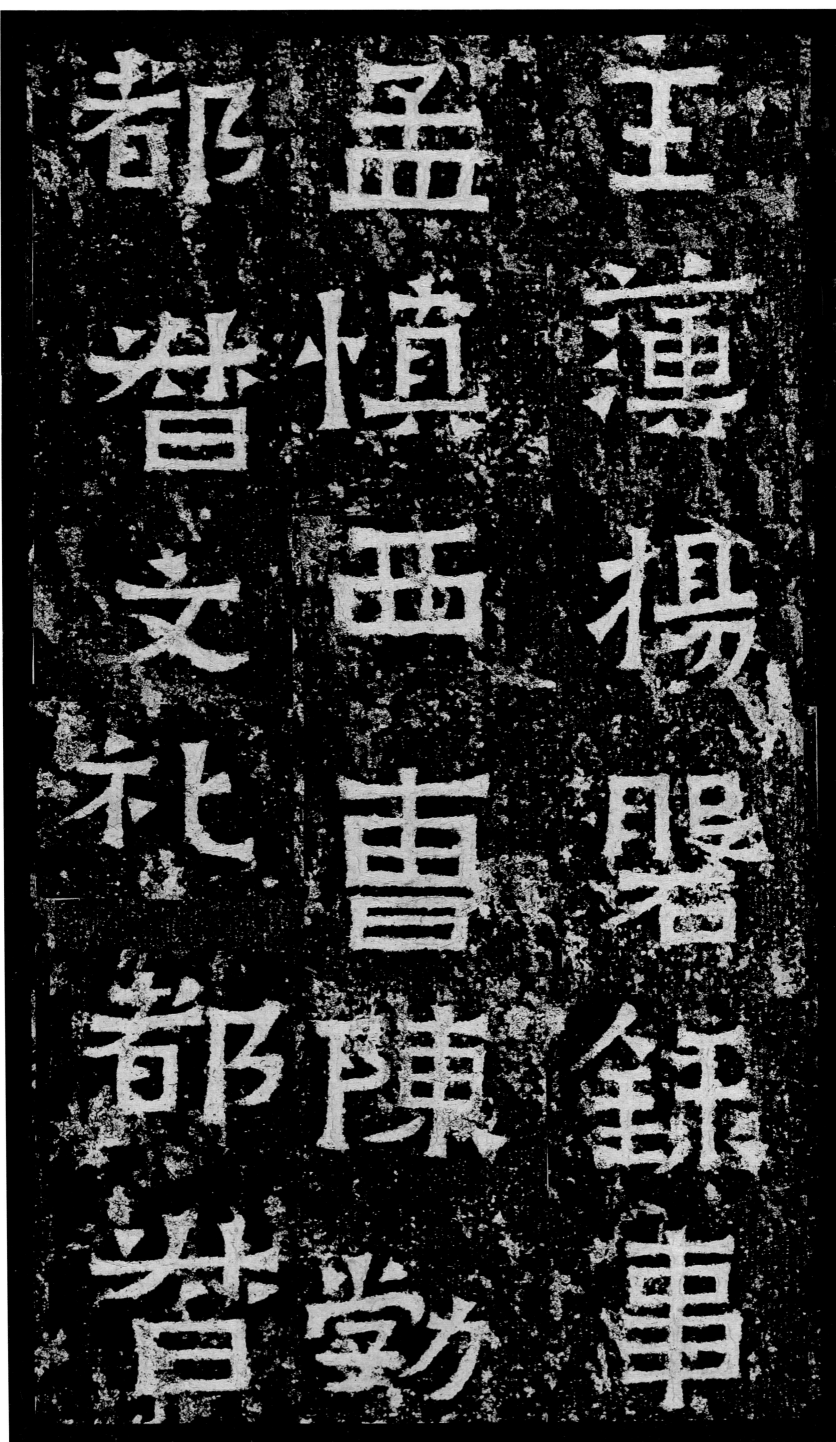

主簿
楊磐
錄事
孟慎
西曹
陳勃
都督
文禮
都督

【題名】主簿：楊磐，錄事：／孟慎：西曹：陳勃：／都督：文禮：都督：／

二三

董徹；省事：陳奴；｜省事：楊賢；書佐：｜李仇；；書佐：劉兒；｜